Uppercase Alphabet Practice Pages

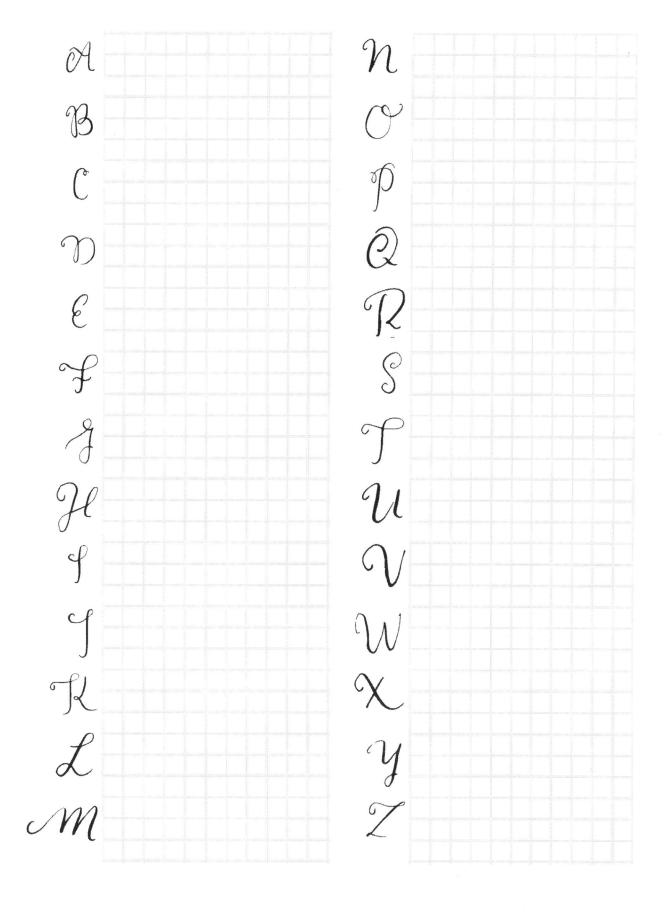

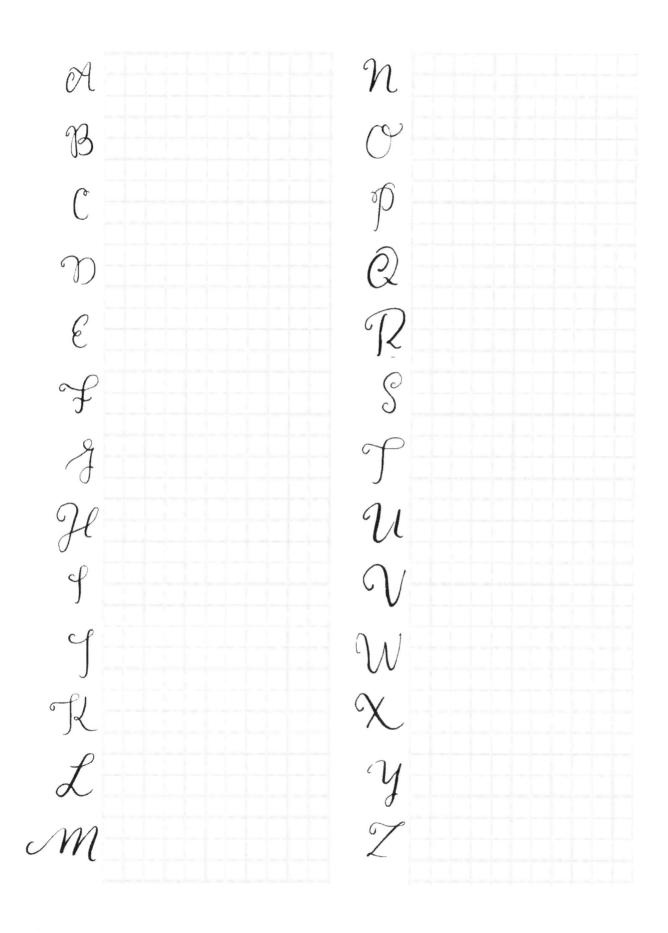

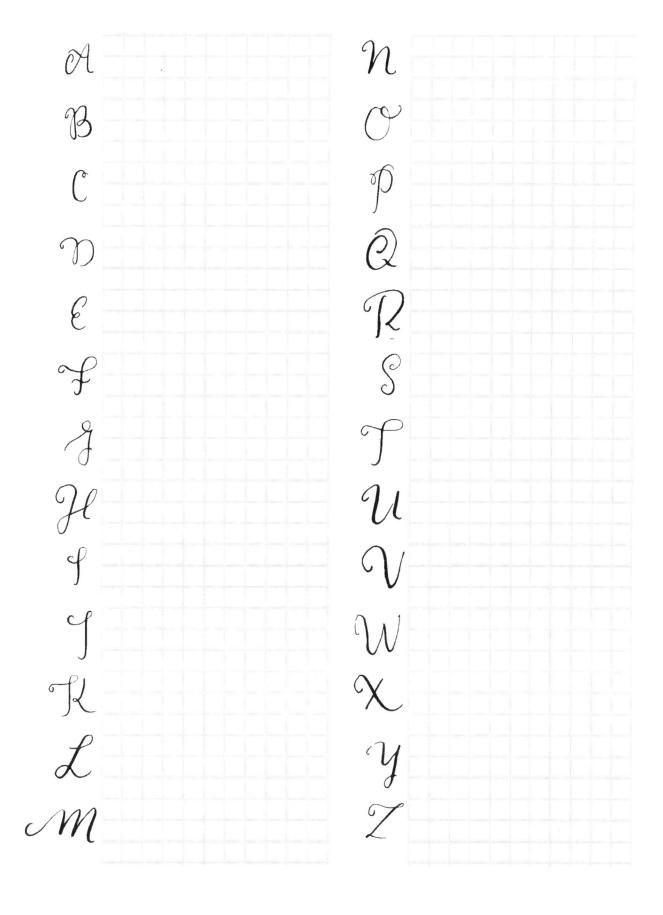

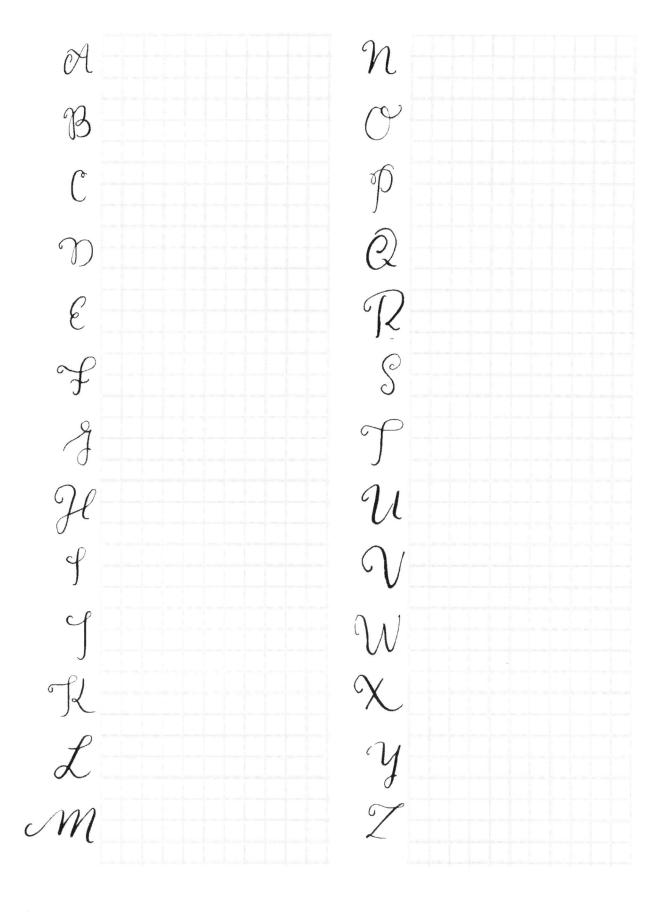

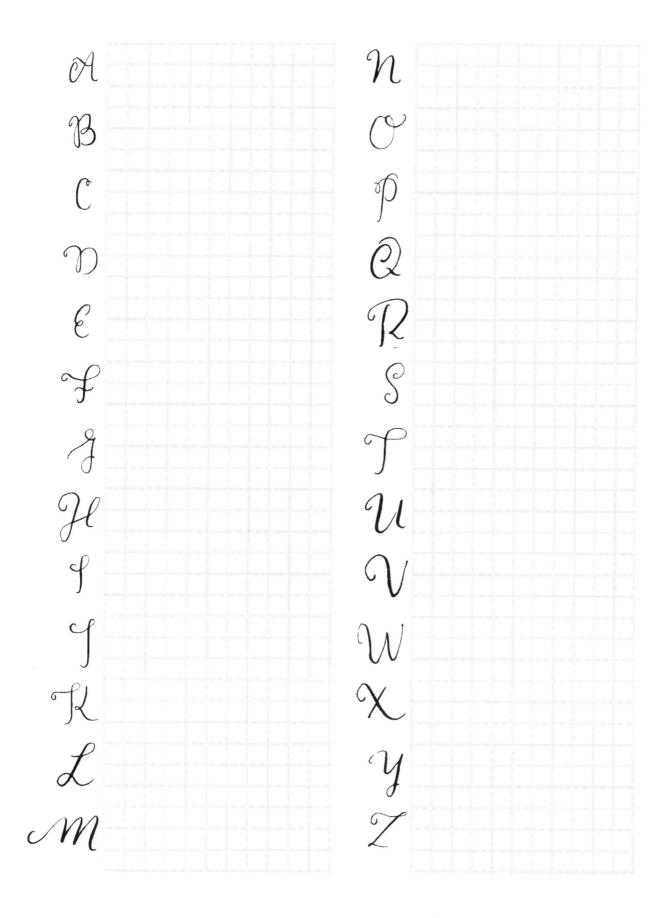

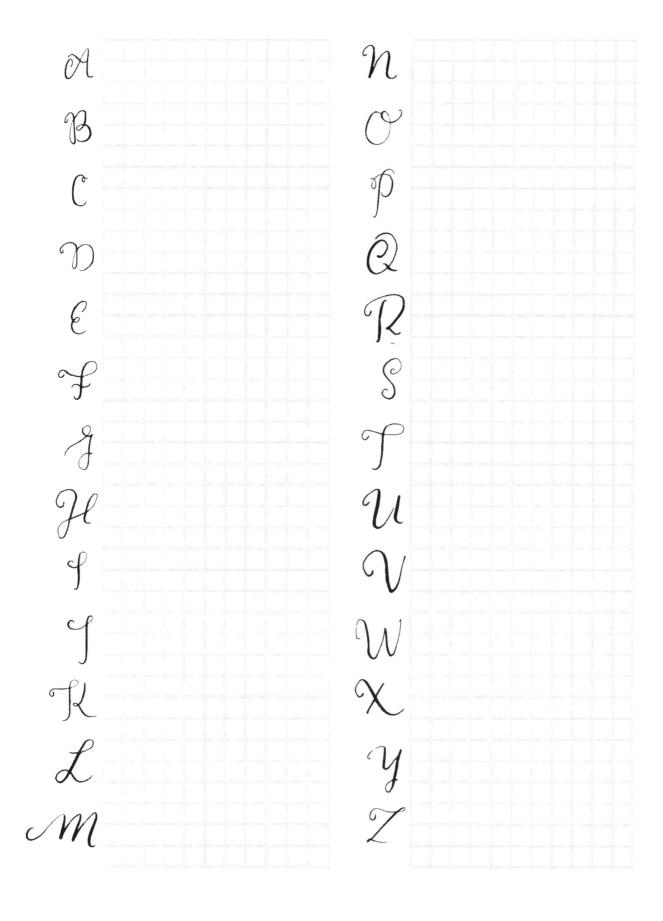

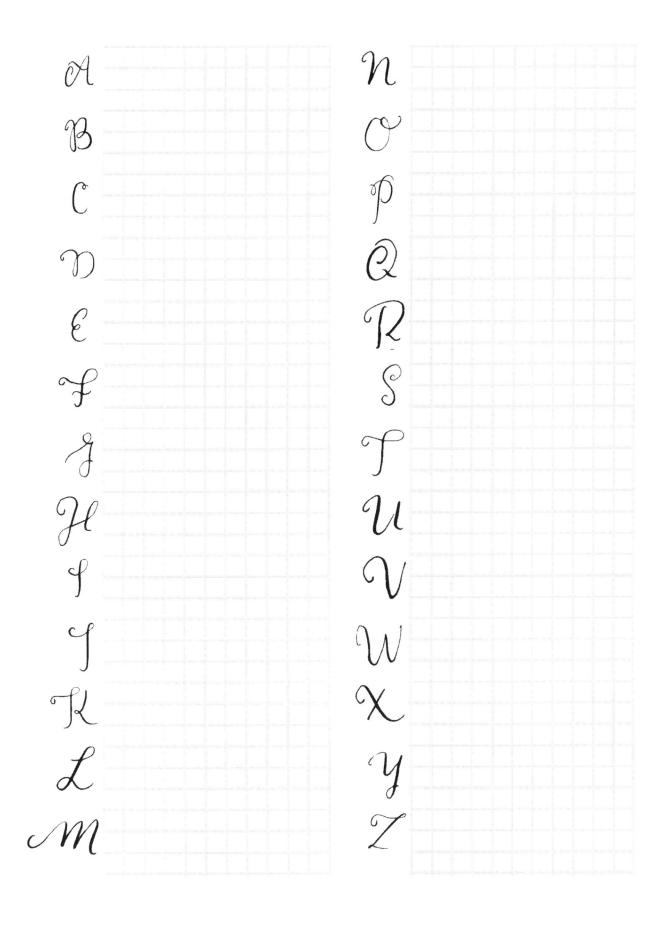

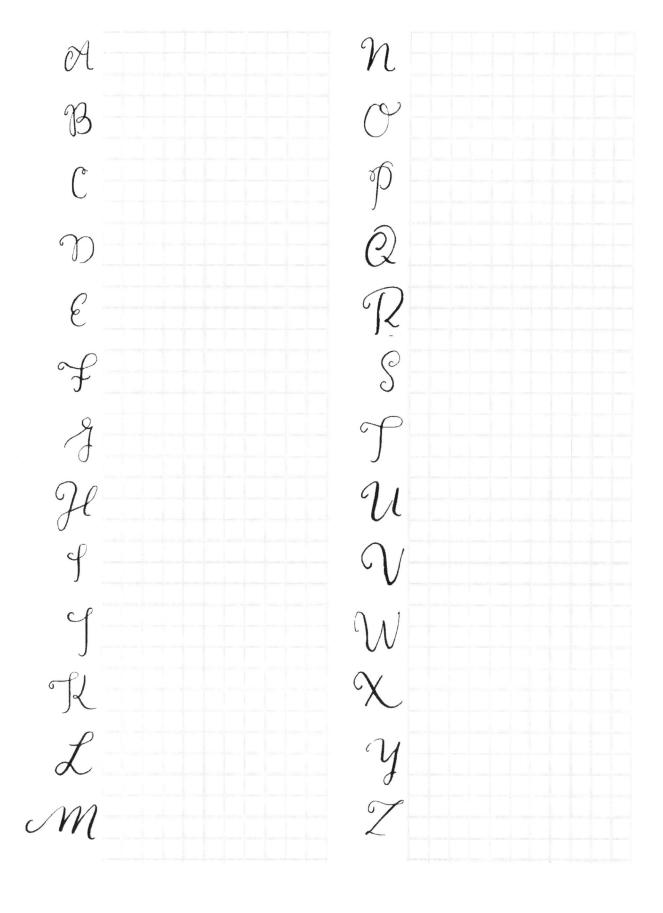

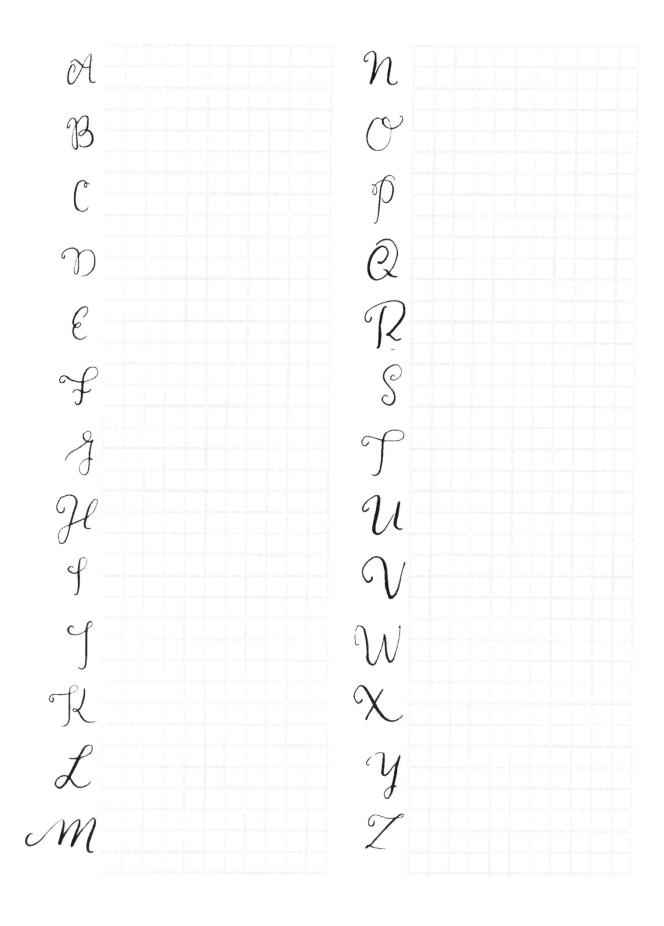

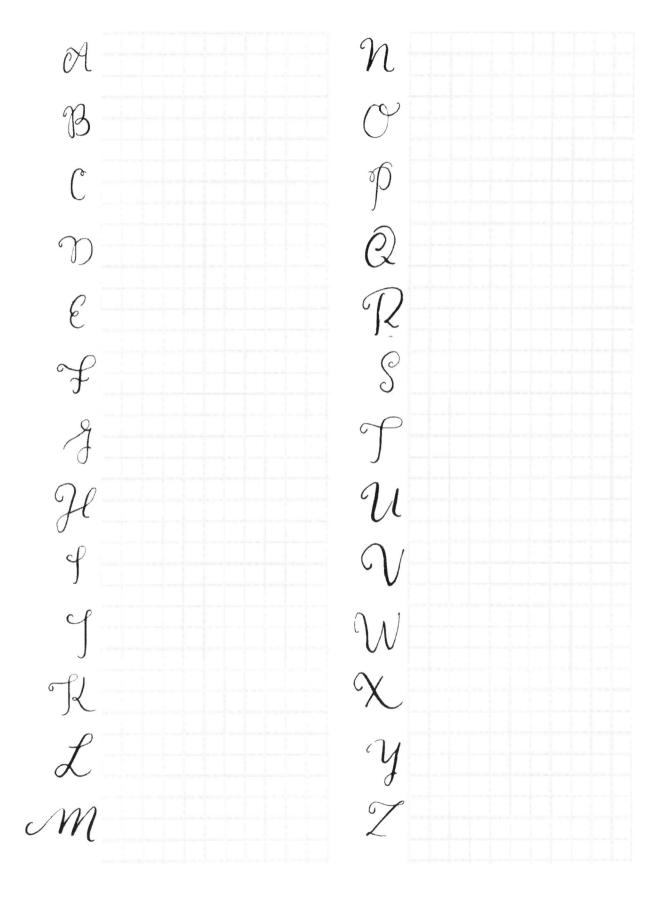

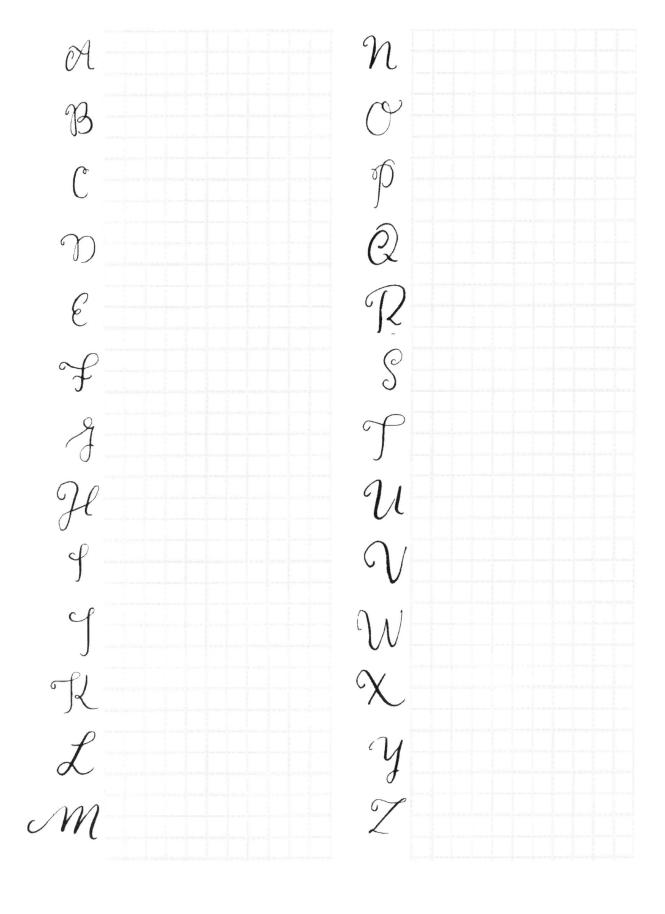

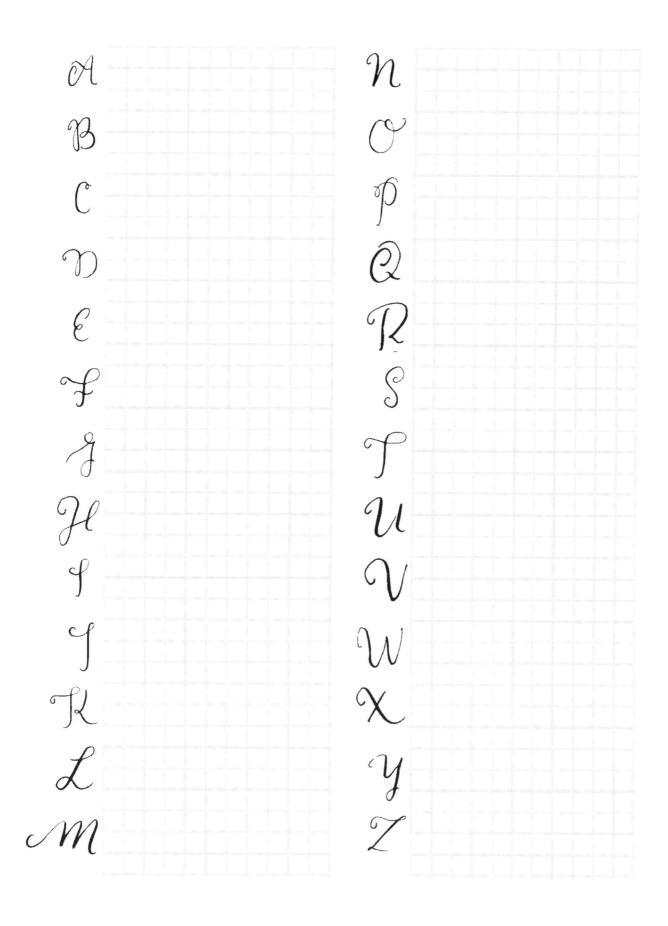

-

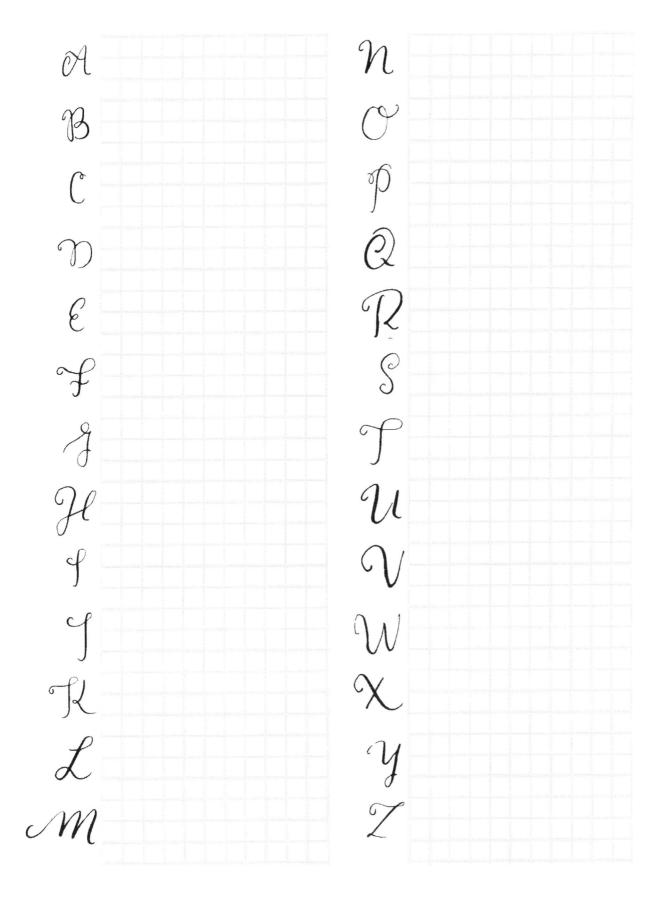

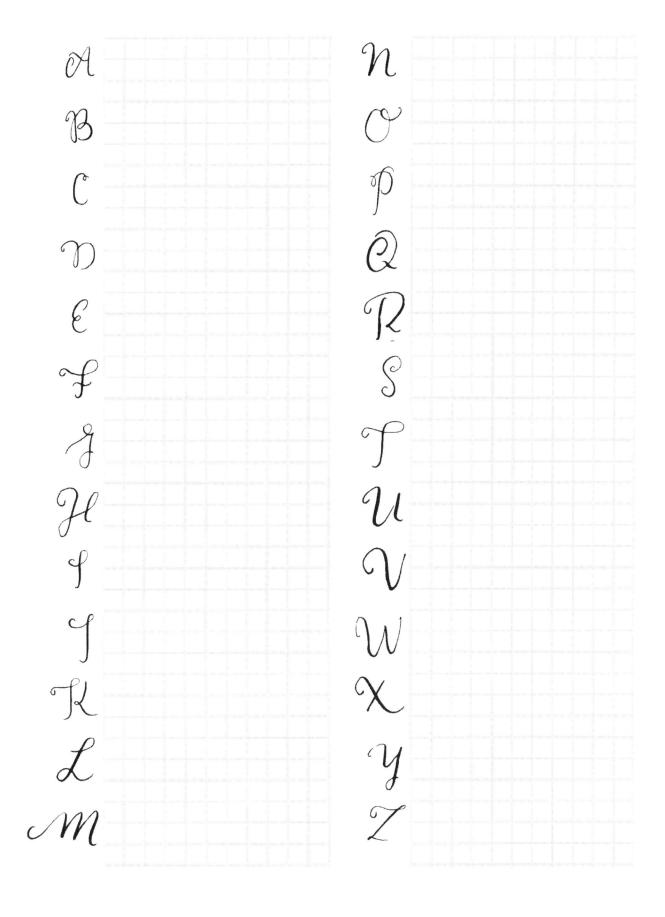

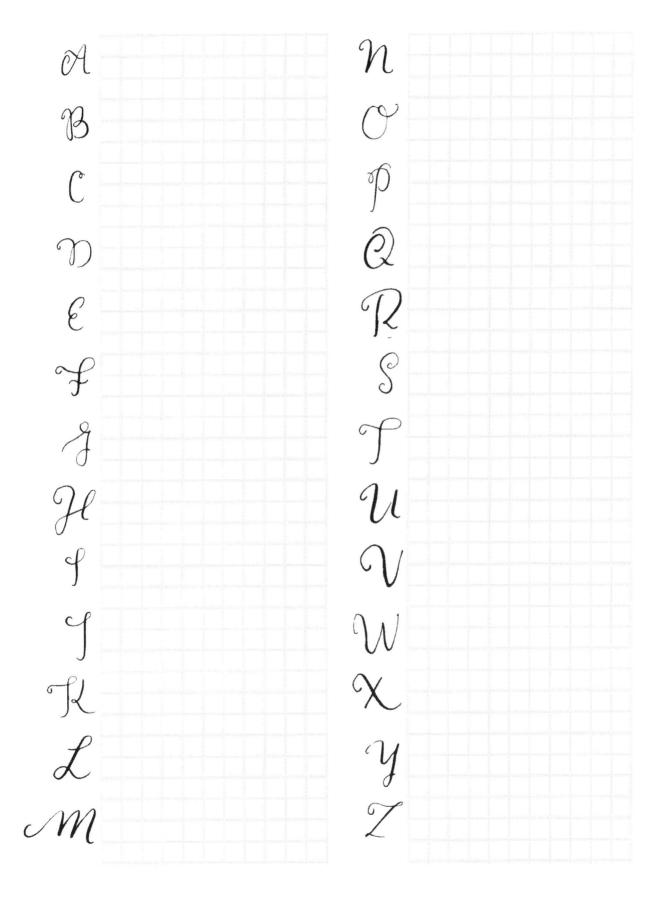

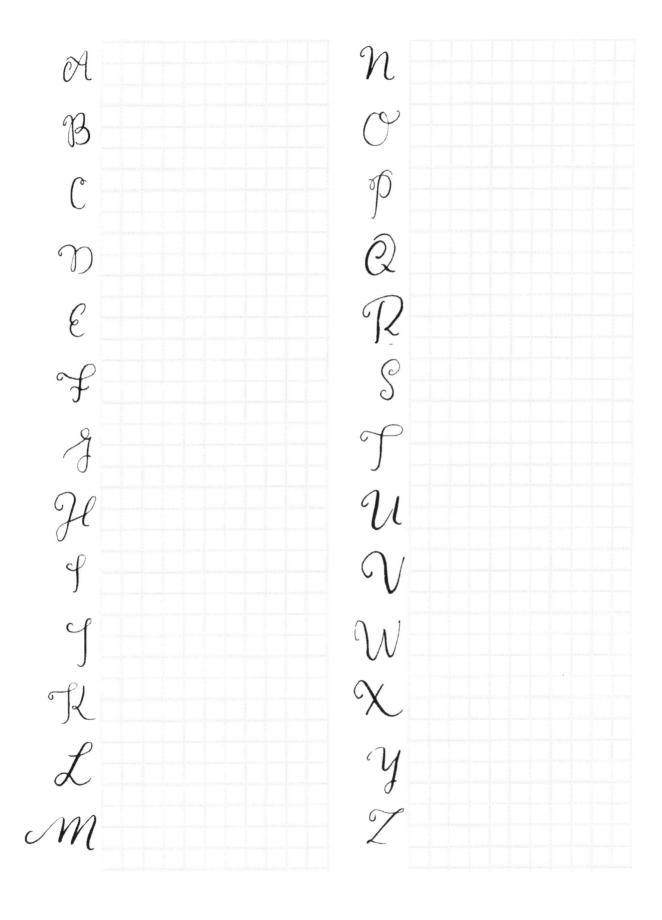

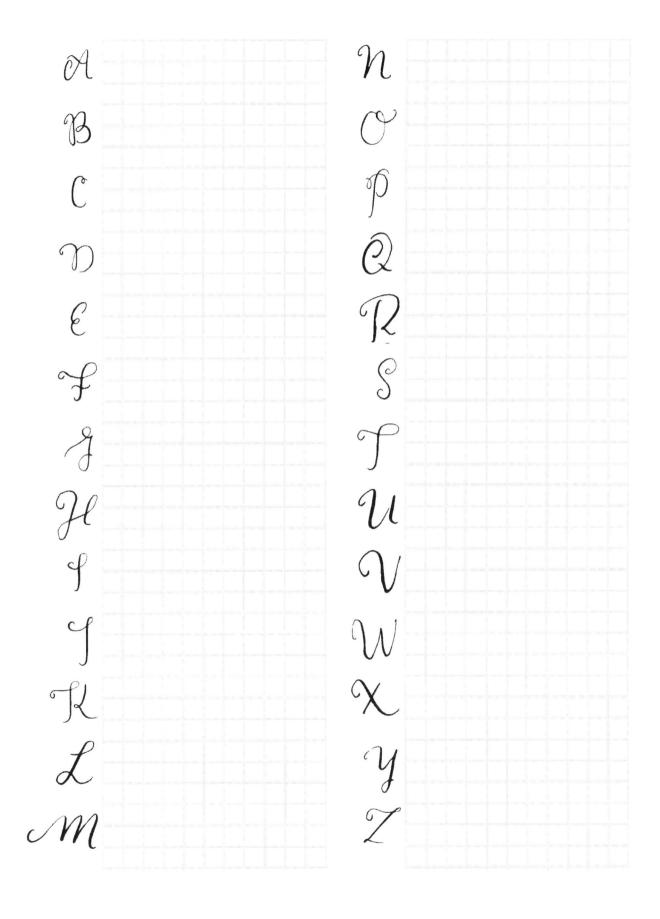

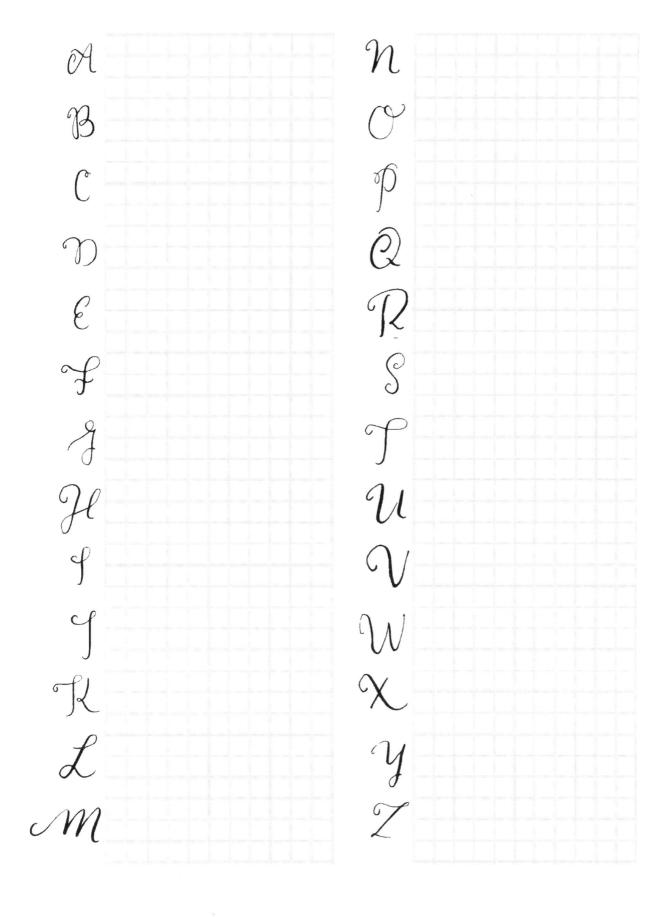

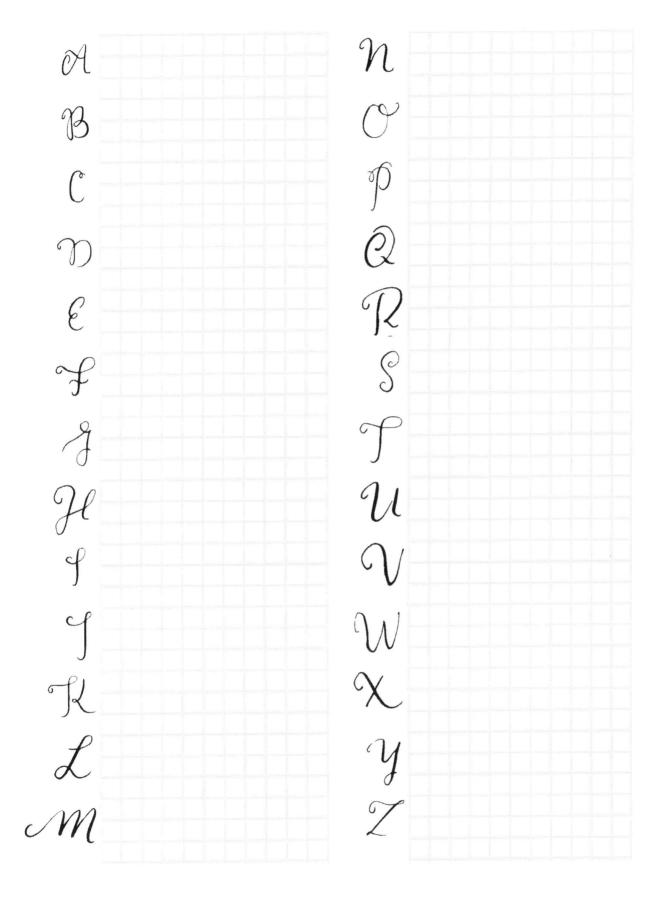

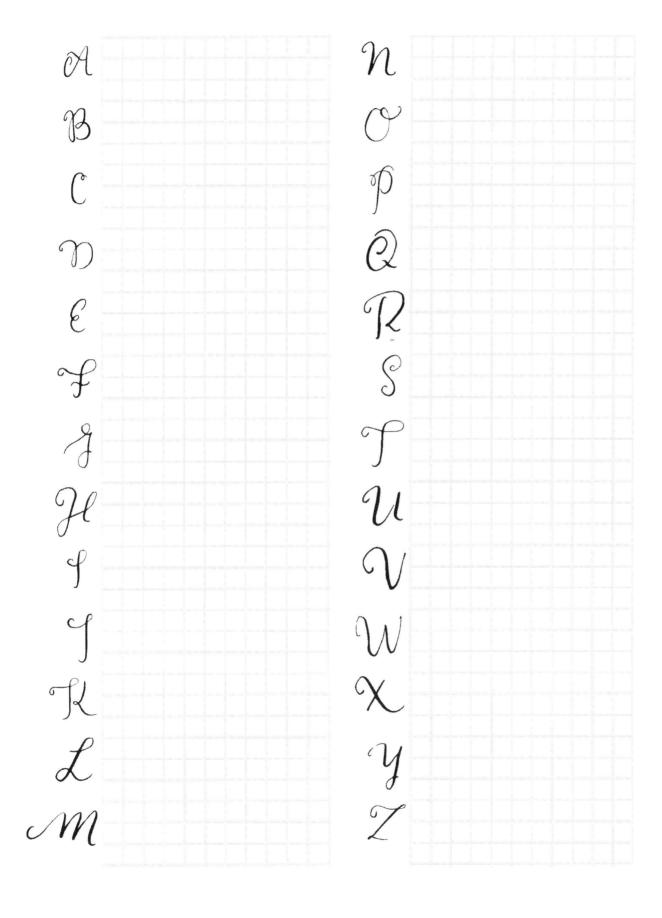

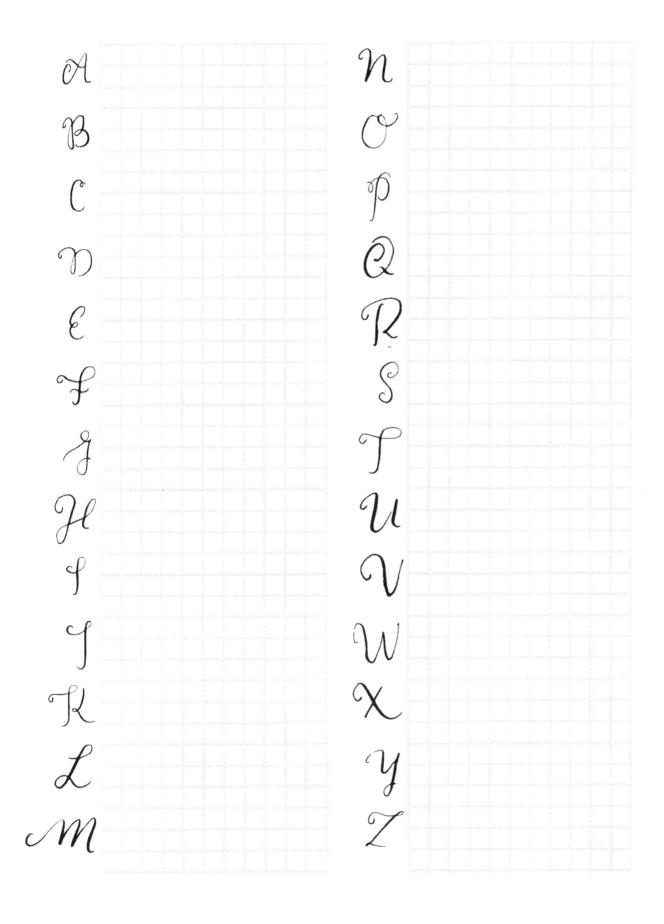

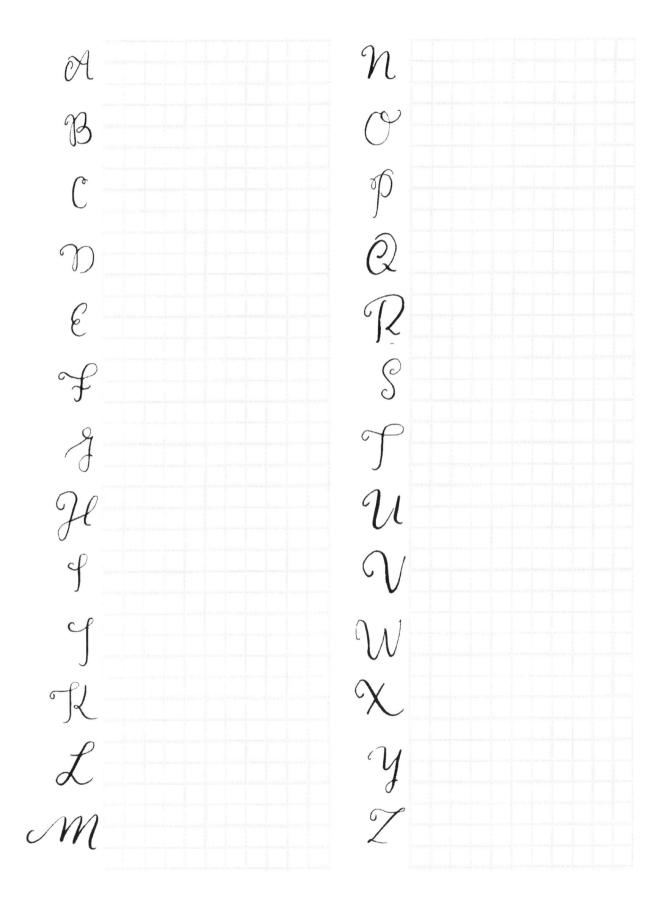

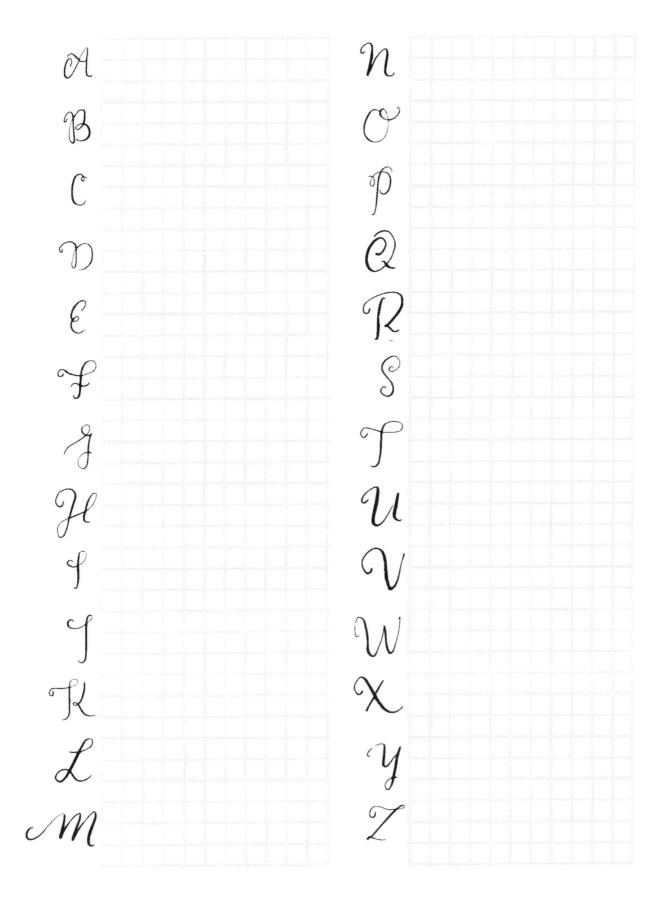

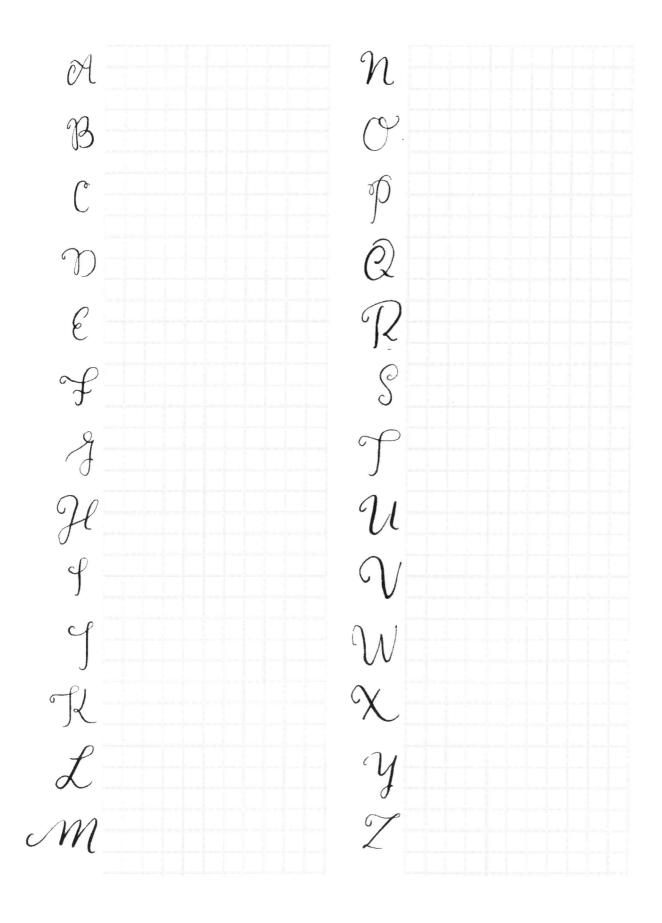

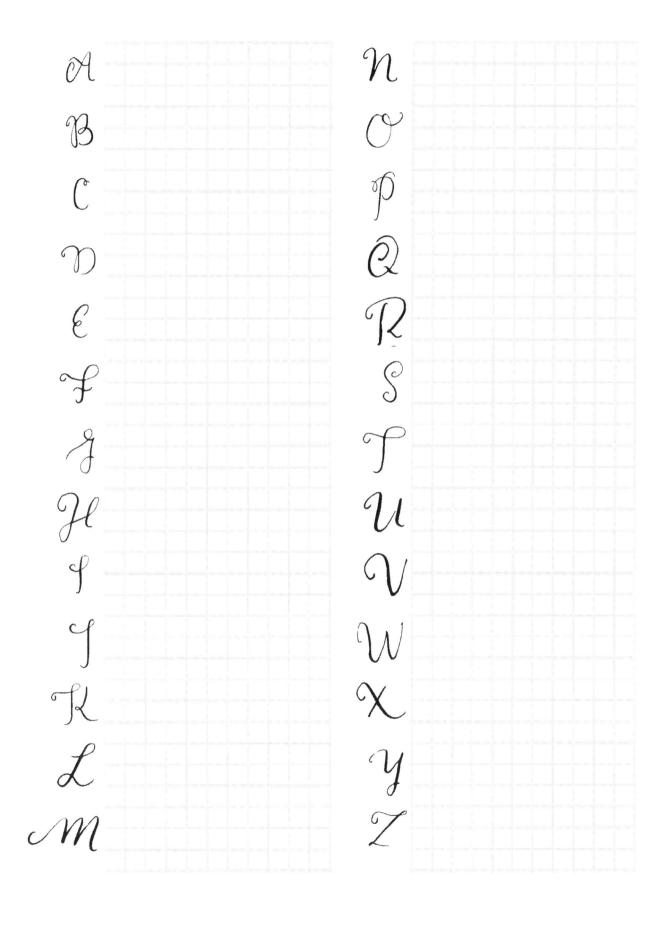

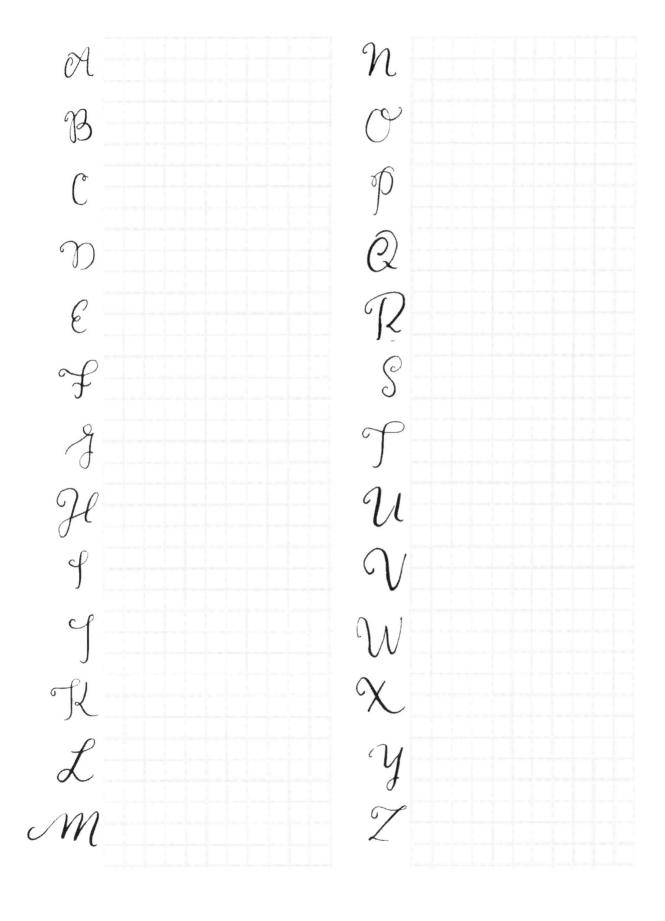

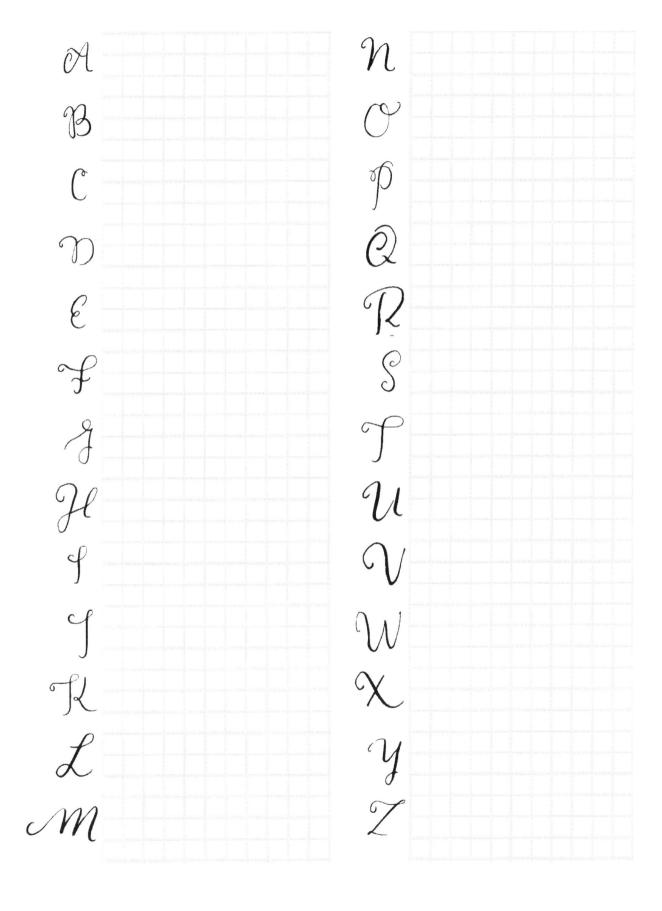

Lowercase Alphabet Practice Pages

\sim	
0	
P	
q_{ζ}	
X.	
1	
t	
u	
V	
w	
χ	
y	
3	
	P P P V V W

a	\sim	
l	0	
C	p	
d	a a	
\mathcal{Q}	8	
	1	
9		
h	14	
	Le la	
	107	
	V	
0		
X	y	
	7.	

u	\mathcal{M}	
b	0	
C	P	
d	q	
e	2	
	1	
9	t	
h	u	
	w	
k	χ	
l	y	
m	3	

a	\sim	
b	0	
C	P	
d	q	
l la	& I	
	1	
9	t	
h	u	
i	Ve	
	w	
k	χ	
l	y	
m	3	

4	\sim	
l	0	
C	\mathcal{P}	
α	q	
e	& The state of the	
6	1	
9		
h	u	
	Ve	
j	w	
k	χ	
l	y	
m	3	

a	
l	0
(\mathcal{P}
d	q
<u>e</u>	X.
B	1
9	t
h	u
i	V
j	w
R	X
L .	y
m	3
	V

a	\sim
l	0
	P
d =	q
l	A.
8	1
9	t
h	u
i	V
j	w
k	X
L _	y
m	3

a	\sim	
l	0	
C	P	
d	c_{k}	
<i>Q</i>	X	
B	1	
9	t	
h	u	
	V.	
	w	
k	χ	
l	y	
m	3	

u	\sim	
l	0	
C	P	
d	$q_{\mathbf{k}}$	
L.	1	
B	1	
9	t	
h	u	
	V	
	w	
k	χ	
e	y	
m	3	

u	\mathcal{M}	
l	0	
	P	
d	a de la companya della companya dell	
<u>e</u>	2 - I	
E	1	
9	t	
h	u	
	V	
	w	
k	χ	
<u>l</u>	y	
m	$\frac{\delta}{2}$	

α	\sim	
l	0	
	P	
d	$q_{\mathbf{k}}$	
e	1	
B	1	
9	+	
h	u	
	V	
j	w	
k	χ	
L management	y	
m	3	

α	\mathcal{M}	
l	0	
C	P	
d	q	
l	L	
B	1	
9	t	
h	u	
i	V	
	w	
k	X	
l	y	
m	3	

α	\sim	
l	0	
C	P	
d	q	
Q	8	
B	1	
9		
h	u	
	V	
	w	
k	χ	
l	y	
m	3	
	V	

b C P d A A A A A A A A A A A A A A A A A A	
C d q q q q t h i w k	
d e e f f f f f f f f f f f f f f f f f	
e b J t h i w k	
t h i k X	
h i v i k X	
i i k	
j k	
k X	
k X	
7	
m 3	

a	\sim	
l	0	
	P	
d	q_{t}	
e	£	
B	1	
9	t	
h	u	
	V	
k	χ	
l	y	
M	3	

a	\sim	
l		
C	P	
d	$q_{\rm t}$	
e	& The state of the	
B	1	
9	t	
h	u	
i	V	
j	w	
R	χ	
l	\sim \sim \sim	
m		

a	\sim	
l	0	
C	P	
d	$q_{\mathbf{k}}$	
e	X -	
E	1	
9	t	
h	u	
	V	
	w	
R	χ	
l	y	
m	3	

a	\sim	
b	0	
C	P	
d	Q _k	
e —	X	
6	1	
9	t	
h	u	
	V.	
	w	
k	χ	
l	y	
m	3	

a	\sim	
l	0	
C	P	
d	q_{c}	
e	e e e e e e e e e e e e e e e e e e e	
8	1	
9	t	
h	u	
i	V	
	w	
k	χ	
l	y	
m	3	
	V	

a le P d 1 u V

9	\sim	
l	0	
C	P	
d	q	
£	X.	
B	1	
9	t	
h	u	
	V	
	w	
k	χ	
l	y	
m	3	
	V	

a		
l	0	
C	P	
d		
l	e e e e e e e e e e e e e e e e e e e	
6	1	
9	t	
h	u	
	V	
	w	
k	X	
l	y	
m	3	
	as association of the same as a second	

a	\sim	
l	0	
	P	
d	Q _k	
e	2	
B	1	
9	to a second seco	
h	u	
i	V	
	w	
k	χ	
l	y	
m	3	
	J	

α		
b	0	
C	P	
d	q_{t}	
l	L	
B	1	
9	t	
h	u	
	V	
	w	
R	X	
l	y	
m	3	

a	\sim	
l	0	
C	P	
d	q	
l	X -	
E	1	
9	t	
h	u	
	V	
	w	
k	χ	
l	y	
m	3	

a	\sim	
l	0	
C	P	
d	q	
<u>e</u>	2	
6	1	
9	+	
h	u	
	V	
j	w	
k	χ	
l	y	
m	3	
	to the second se	

a	n	
l	0	
<u>C</u>	P	
d		
	4	
0	L.	
ť	1	
9	t	
h	u	
	V	
	w	
k	χ	
e	y	
200	3	
	7	

a	\sim	
l	0	
C	P	
d	q	
e —	L	
8	1	
9	t	
h	u	
	V	
j	w	
k	χ	
l	y	
m	3	

a	\sim	
b	0	
C	P	
d	q	
l	1	
8	1	
9	+	
h	u	
i	V	
j	w	
k	χ	
<u>Q</u>	y	
m	3	

a	\sim	
l	0	
C	P	
\mathcal{A}	$q_{\mathbf{k}}$	
l	1	
8	1	
9	t	
h	u	
	V	
	w	
R	X	
l	y	
m	3	
	J	

43453233R00071

Made in the USA Middletown, DE 10 May 2017